Publique su obra terminada en su muro y únase a la comunidad.

#FEENCOLOR

T0188532

ESCENAS DEL CIELO

LIBRO DE COLOREAR PARA ADULTOS

Ilustraciones hermosas de ángeles y la eternidad

CASA
CREACIÓN

El cielo será heredado por cada persona

que lo lleva en su alma.

—HENRY WARD BEECHER

Fije su mirada arriba

Nuestro Padre celestial ha creado un lugar maravilloso para nosotros una vez terminemos con nuestras experiencias terrenales. Se nos ha dicho que fijemos la mirada en el cielo y no en la tierra, y que vivamos a la expectativa. No obstante, puede ser difícil enfocarse en el futuro cuando vivimos en el presente. Aun durante las pruebas y los conflictos, un extraordinario final culmina nuestra historia. Pasaremos la eternidad con nuestro Padre.

Hemos colocado estos versículos bíblicos cuidadosamente seleccionados en la página opuesta a cada diseño. Cada uno fue escogido para recordarle lo que le espera después de la muerte. Mientras colorea cada imagen, que fueron inspiradas por descripciones del cielo y los ángeles, reflexione tranquilamente en la bondad de Dios y los muchos talentos que le ha concedido. Cuando ha sido animado por el hogar que Dios ha creado para usted, se dará cuenta que los afanes y las preocupaciones de la vida se desvanecen.

Quizás le interese saber que las citas han sido tomadas de la versión Reina-Valera Antigua (RVA).

Esperamos que este libro de colorear sea para usted tanto hermoso como inspirador. A medida que colorea recuerde que los mejores esfuerzos artísticos no tienen reglas. Dele rienda suelta a su creatividad mientras experimenta con colores y texturas. La libertad de autoexpresión le ayudará a liberar bienestar, equilibrio, concienciación y paz interior a su vida, al permitirle disfrutar del proceso así como del producto final. Cuando haya terminado puede enmarcar sus creaciones favoritas u obsequiarlas como regalos. Luego puede subir su obra a Facebook, Twitter o Instagram con la etiqueta #FEENCOLOR.

¡Cuán terrible es este lugar!

No es otra cosa que casa de Dios, y puerta del cielo.

—Génesis 28:17

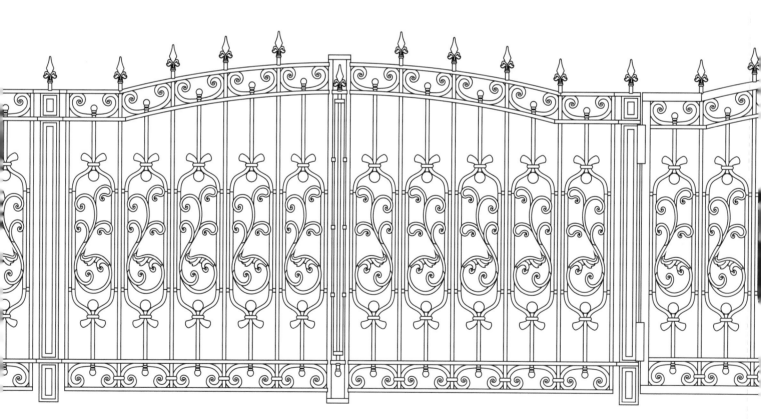

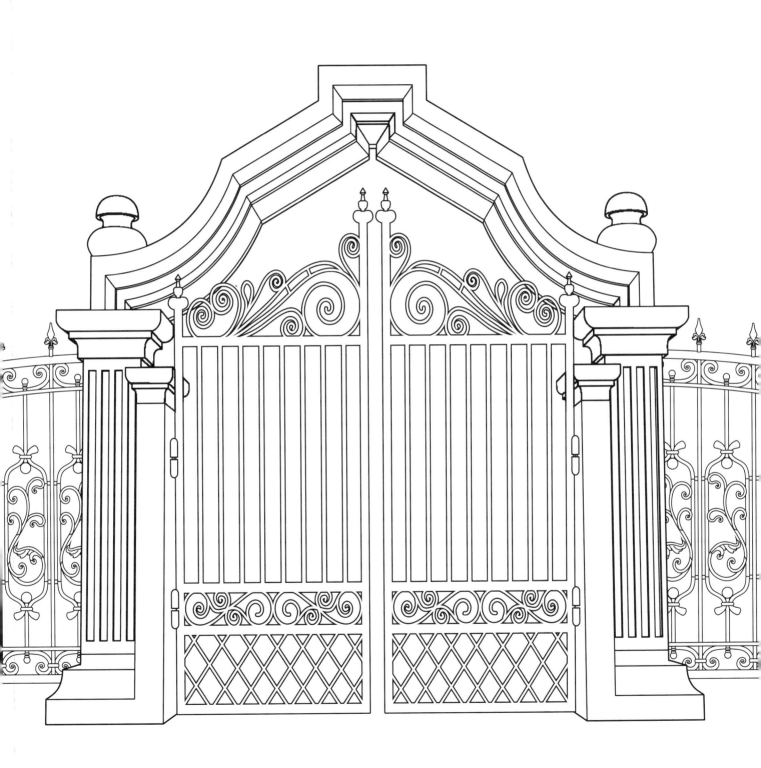

Y de la una y de la otra parte del río, estaba el árbol de la vida, que lleva doce frutos, dando cada mes su fruto.

—*Apocalipsis 22:2b*

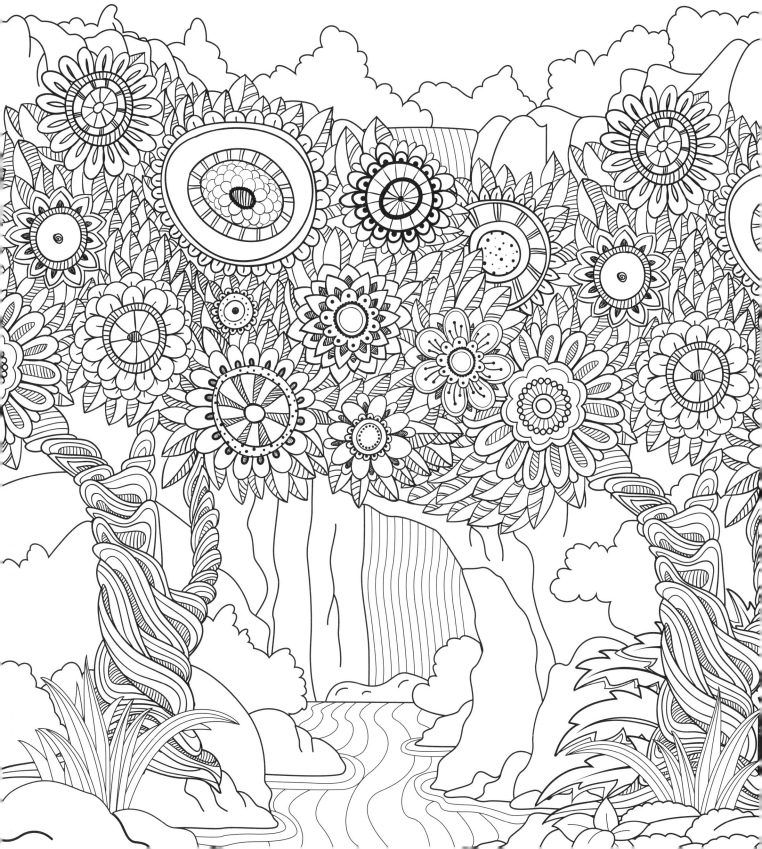

Y las doce puertas eran doce perlas, en cada una,

una; cada puerta era de una perla. Y la plaza de la

ciudad era de oro puro como vidrio trasparente.

—*APOCALIPSIS 21:21*

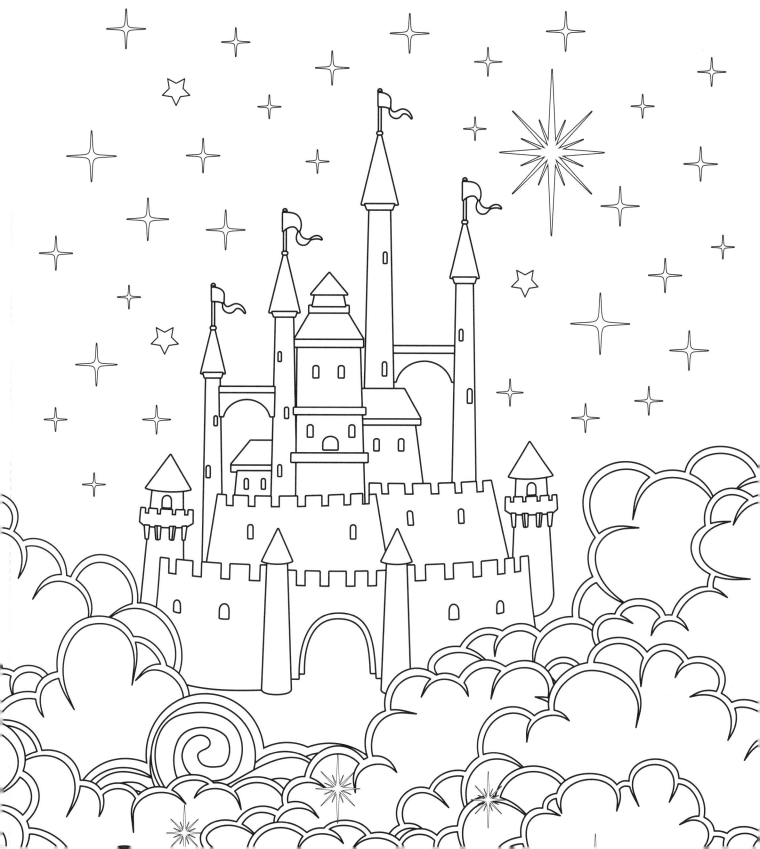

Y la ciudad no tenía necesidad de sol, ni de luna, para

que resplandezcan en ella: porque la claridad de Dios

la iluminó, y el Cordero era su lumbrera.

—APOCALIPSIS 21:23

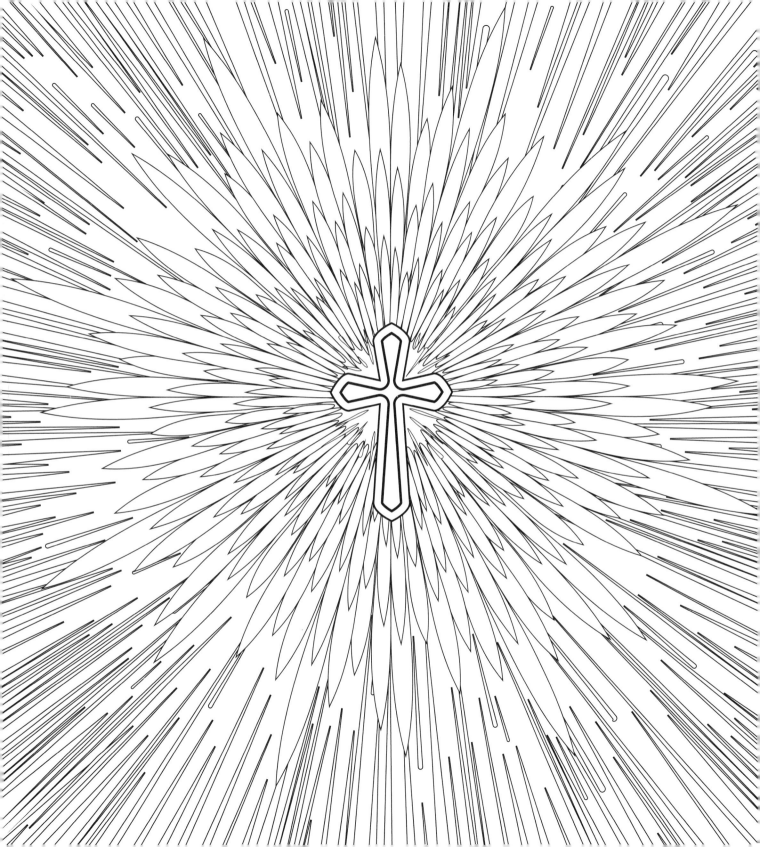

Y me llevó en Espíritu a un grande y alto monte, y

me mostró la grande ciudad santa de Jerusalén, que

descendía del cielo de Dios, teniendo la claridad de

Dios: y su luz era semejante a una piedra preciosísima,

como piedra de jaspe, resplandeciente como cristal.

—APOCALIPSIS 21:10–11

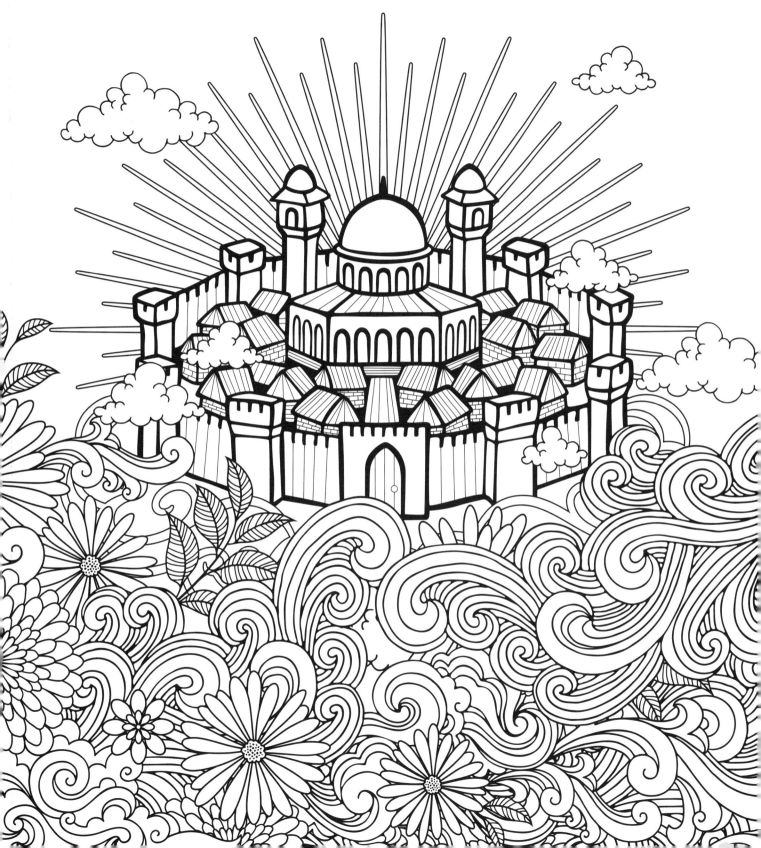

Y tenía un muro grande y alto con doce puertas; y en

las puertas, doce ángeles, y nombres escritos, que son los

de las doce tribus de los hijos de Israel.

—APOCALIPSIS 21:12

Y el muro de la ciudad tenía doce fundamentos, y en ellos

los doce nombres de los doce apóstoles del Cordero.

—APOCALIPSIS 21:14

PEDRO

JUAN

SANTIAGO

MATEO

TADEO

TOMAS

Y vi un cielo nuevo, y una tierra nueva:

porque el primer cielo y la primera tierra

se fueron, y el mar ya no es.

—*APOCALIPSIS 21:1*

En la casa de mi Padre muchas moradas hay.

—Juan 14:2

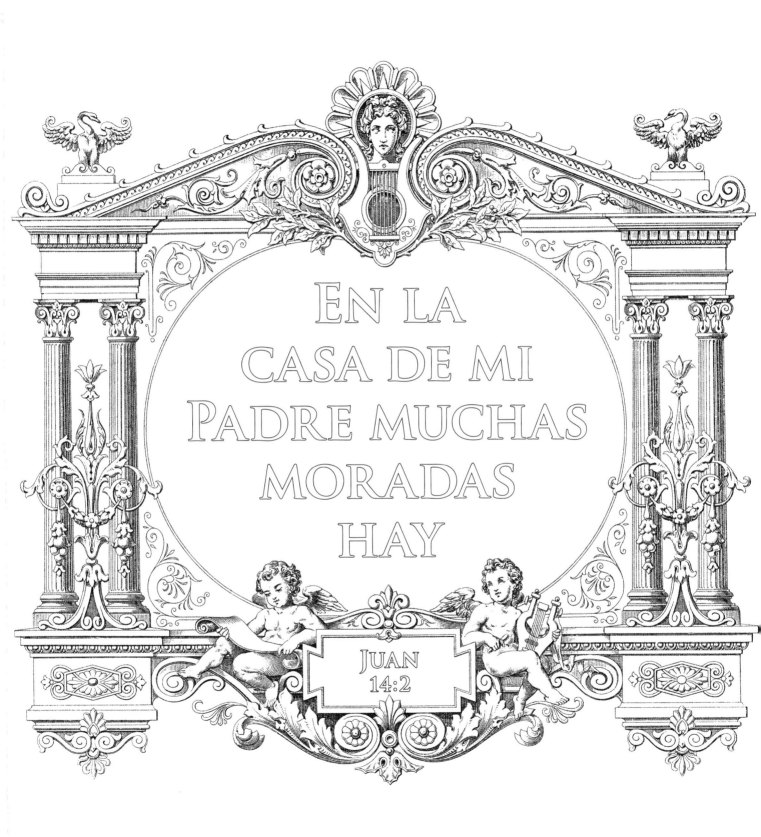

EN LA
CASA DE MI
PADRE MUCHAS
MORADAS
HAY

JUAN
14:2

Gozaos y alegraos; porque vuestra merced es grande

en los cielos: que así persiguieron a los profetas

que fueron antes de vosotros.

—MATEO 5:12

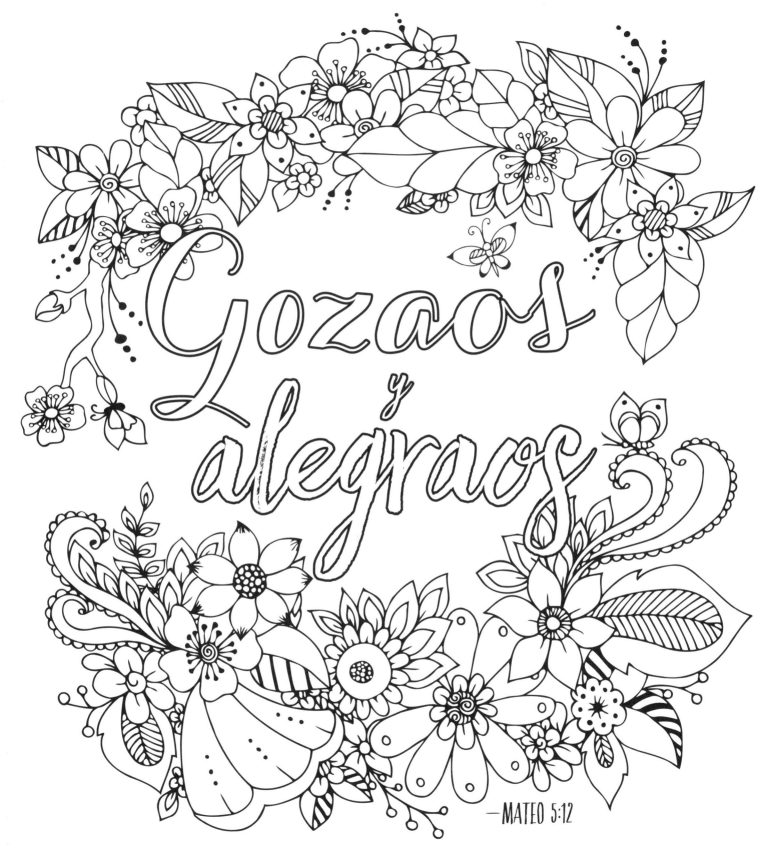

Gozaos y alegraos

—MATEO 5:12

Y el que hablaba conmigo, tenía una medida de una caña

de oro para medir la ciudad, y sus puertas, y su muro. Y la

ciudad está situada y puesta en cuadro, y su largura es tanta

como su anchura: y él midió la ciudad con la caña.

—APOCALIPSIS 21:15–16

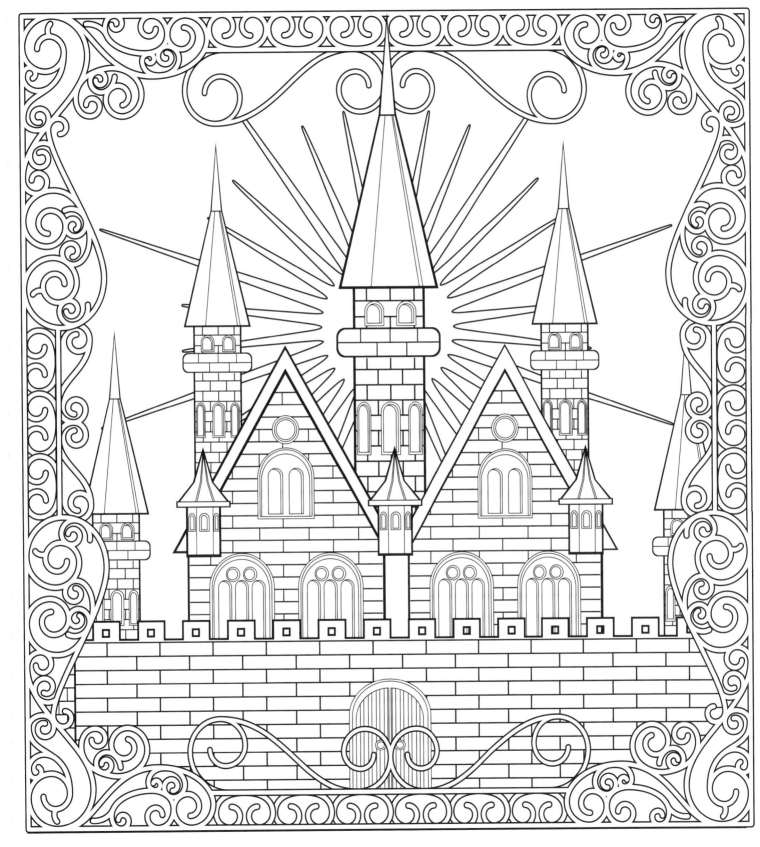

DESPUÉS me mostró un río limpio de agua de vida,

resplandeciente como cristal, que salía del trono de

Dios y del Cordero. En el medio de la plaza de ella.

—*APOCALIPSIS 22:1–2A*

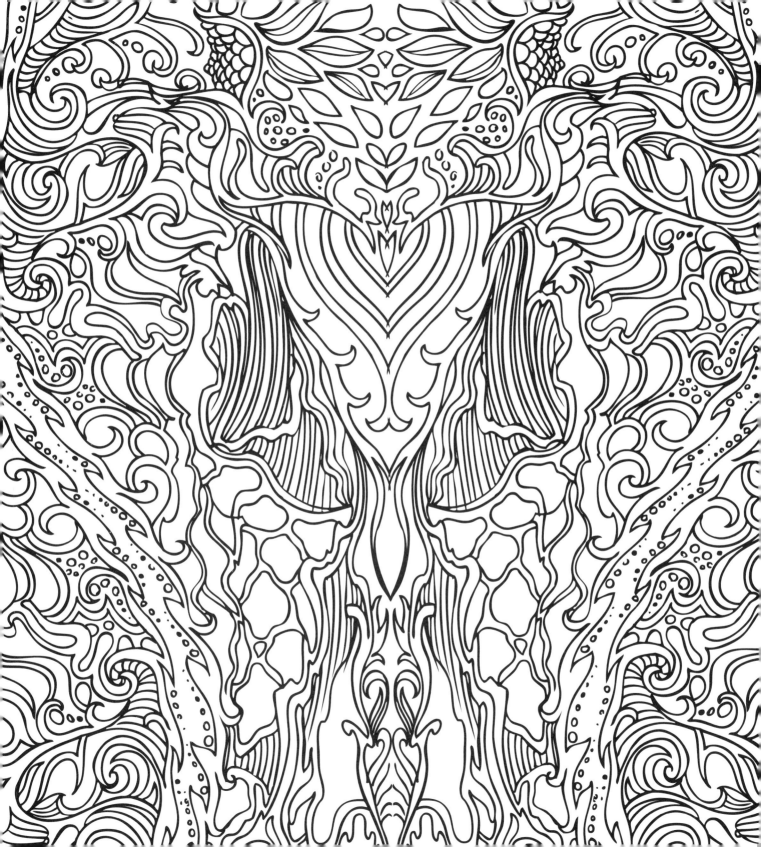

No todo el que me dice: Señor, Señor, entrará

en el reino de los cielos: mas el que hiciere la

voluntad de mi Padre que está en los cielos.

—*Mateo 7:21*

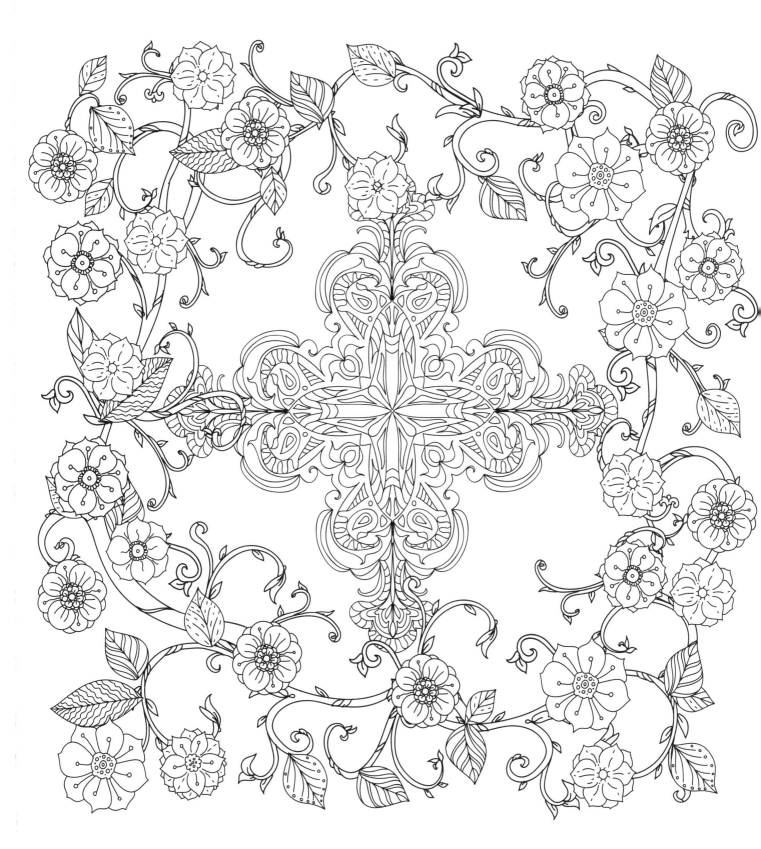

Y cuando hubo tomado el libro, los cuatro animales

y los veinticuatro ancianos se postraron delante del

Cordero, teniendo cada uno arpas, y copas de oro

llenas de perfumes, que son las oraciones de los santos.

—APOCALIPSIS 5:8

Y encima de él estaban serafines: cada uno tenía seis alas; con dos cubrían sus rostros, y con dos cubrían sus pies, y con dos volaban.

—Isaías 6:2

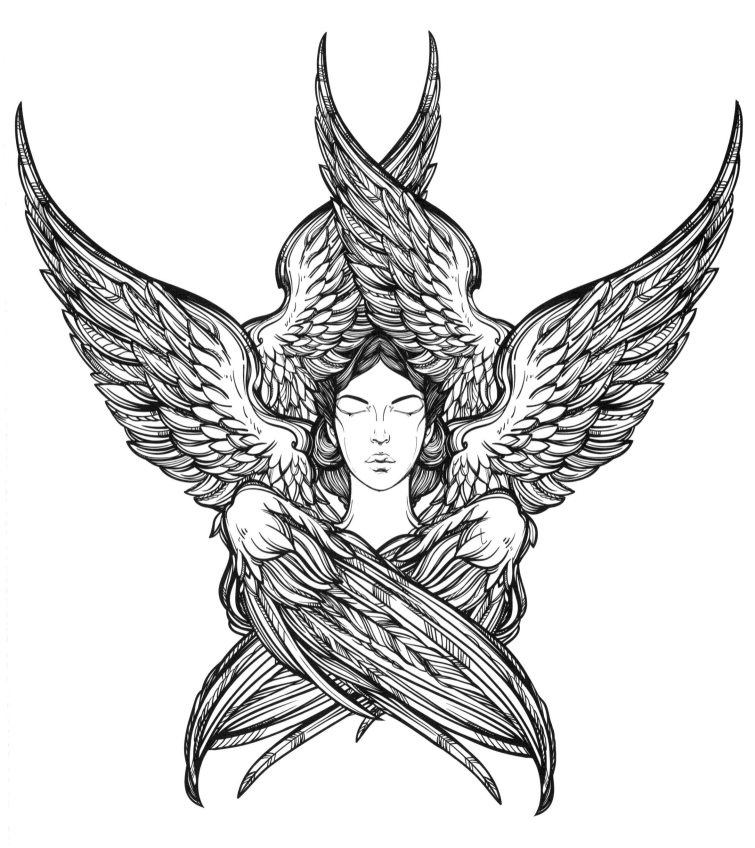

Y los fundamentos del muro de la ciudad estaban adornados

de toda piedra preciosa. El primer fundamento era jaspe; el

segundo, zafiro; el tercero, calcedonia; el cuarto, esmeralda;

El quinto, sardónica; el sexto, sardio; el séptimo, crisólito;

el octavo, berilo; el noveno, topacio; el décimo, crisopraso;

el undécimo, jacinto; el duodécimo, amatista.

—*Apocalipsis 21:19–20*

Voy, pues, a preparar lugar para vosotros. Y si me fuere, y

os aparejare lugar, vendré otra vez, y os tomaré a mí mismo:

para que donde yo estoy, vosotros también estéis.

—JUAN 14:2B–3

No olvidéis la hospitalidad, porque por ésta algunos,

sin saberlo, hospedaron ángeles.

—*Hebreos 13:2*

Bendecid a Jehová, vosotros sus ángeles,

Poderosos en fortaleza, que ejecutáis su palabra,

Obedeciendo a la voz de su precepto.

—Salmo 103:20

¿Qué es el hombre, para que tengas de él memoria, Y el hijo del hombre, que lo visites? Pues le has hecho poco menor que los ángeles, Y coronástelo de gloria y de lustre.

—Salmo 8:4–5

El ángel de Jehová acampa en derredor

de los que le temen, Y los defiende.

—Salmo 34:7

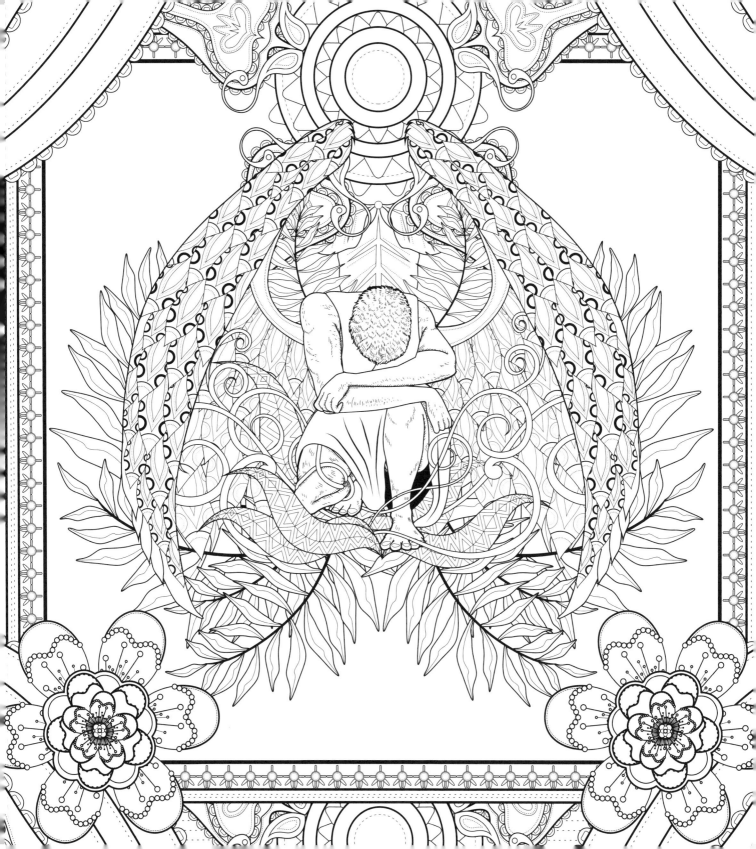

Y los cuatro animales tenían cada uno por sí seis alas alrededor, y de dentro estaban llenos de ojos; y no tenían reposo día ni noche, diciendo: Santo, santo, santo el Señor Dios Todopoderoso, que era, y que es, y que ha de venir.

—Apocalipsis 4:8

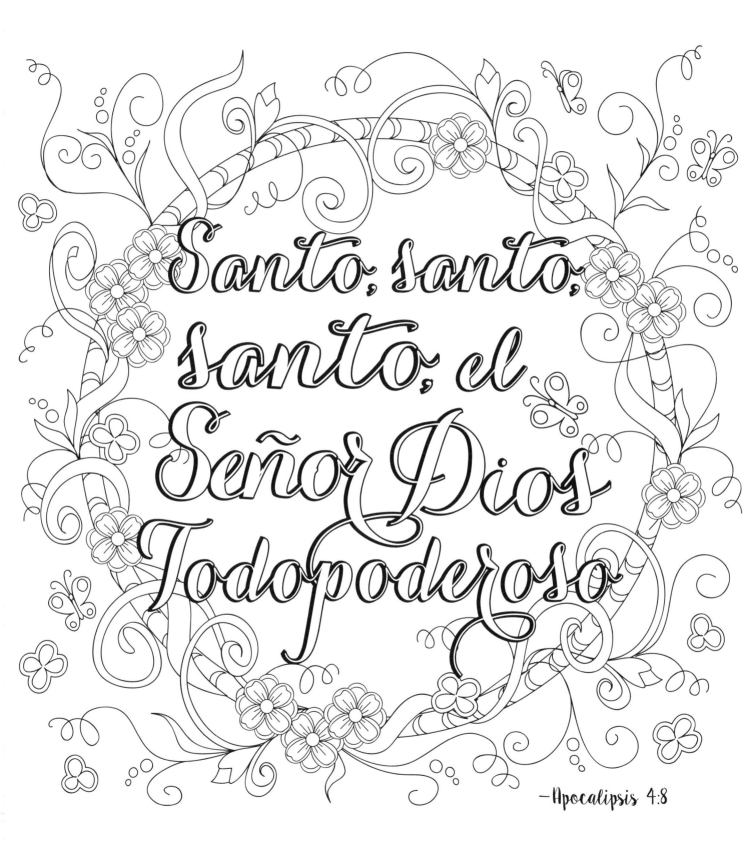

Santo, santo, santo, el Señor Dios Todopoderoso

—Apocalipsis 4:8

Así os digo que hay gozo delante de los ángeles de

Dios por un pecador que se arrepiente.

—Lucas 15:10

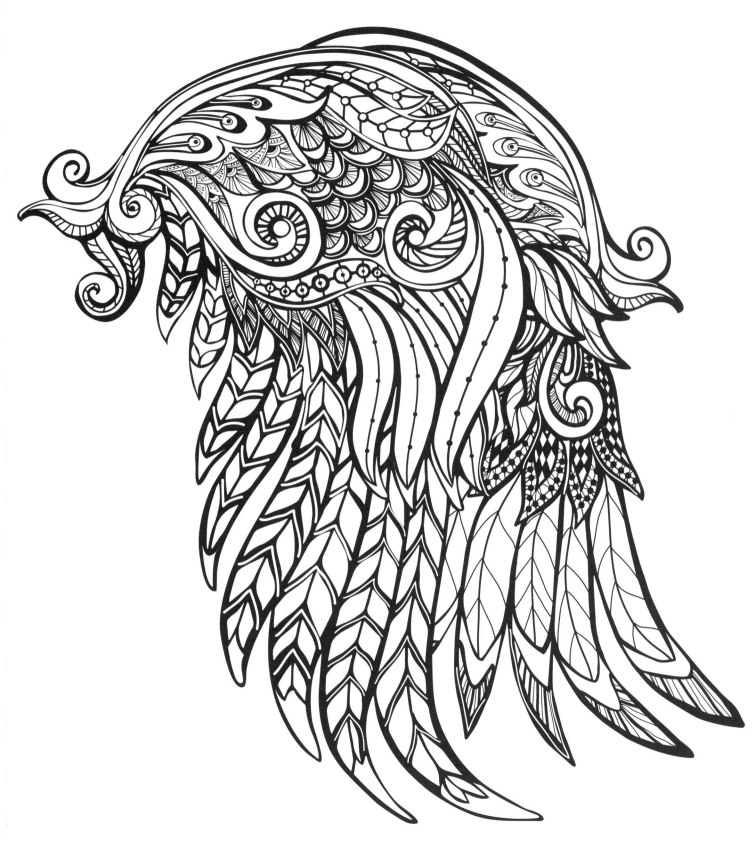

Si habéis pues resucitado con Cristo, buscad las cosas de

arriba, donde está Cristo sentado a la diestra de Dios.

Poned la mira en las cosas de arriba, no en las de la tierra.

—Colosenses 3:1–2

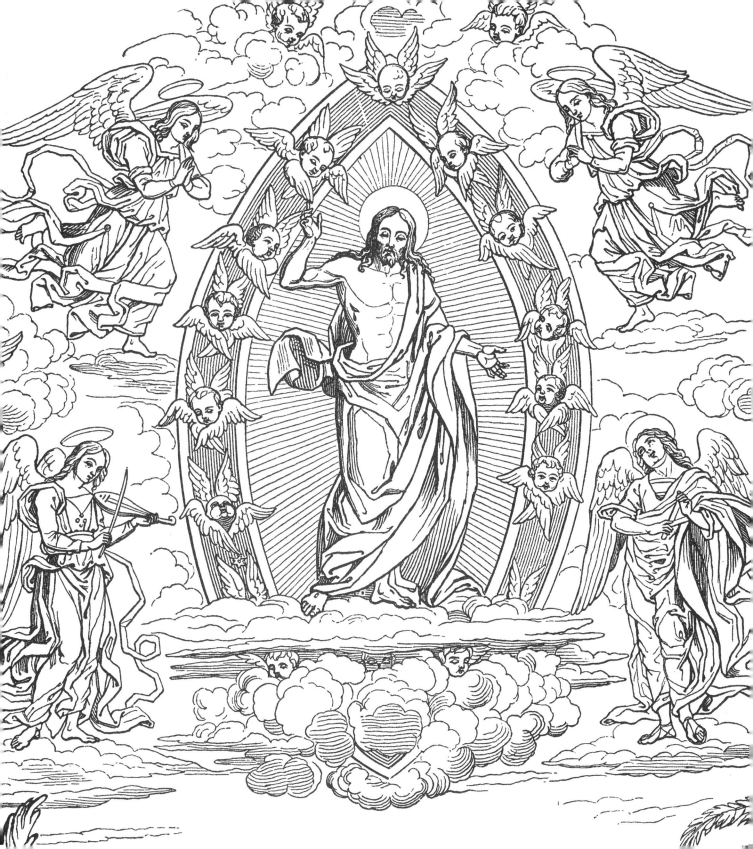

Y limpiará Dios toda lágrima de los ojos de ellos; y la muerte

no será más; y no habrá más llanto, ni clamor, ni dolor:

porque las primeras cosas son pasadas.

—Apocalipsis 21:4

Porque el mismo Señor con aclamación, con voz de arcángel, y con trompeta de Dios, descenderá del cielo; y los muertos en Cristo resucitarán primero: Luego nosotros, los que vivimos, los que quedamos, juntamente con ellos seremos arrebatados en las nubes a recibir al Señor en el aire, y así estaremos siempre con el Señor.

—1 Tesalonicenses 4:16–17

Mas nuestra vivienda es en los cielos; de donde también esperamos al Salvador, al Señor Jesucristo; El cual transformará el cuerpo de nuestra bajeza, para ser semejante al cuerpo de su gloria, por la operación con la cual puede también sujetar a sí todas las cosas.

—FILIPENSES 3:20–21

No os hagáis tesoros en la tierra, donde la polilla y el orín

corrompe, y donde ladronas minan y hurtan; Mas haceos

tesoros en el cielo, donde ni polilla ni orín corrompe,

y donde ladrones no minan ni hurtan: Porque donde

estuviere vuestro tesoro, allí estará vuestro corazón.

—MATEO 6:19–21

¡Oh Señor Jehová! he aquí que tú hiciste el cielo

y la tierra con tu gran poder, y con tu brazo

extendido, ni hay nada que sea difícil para ti.

—Jeremías 32:17

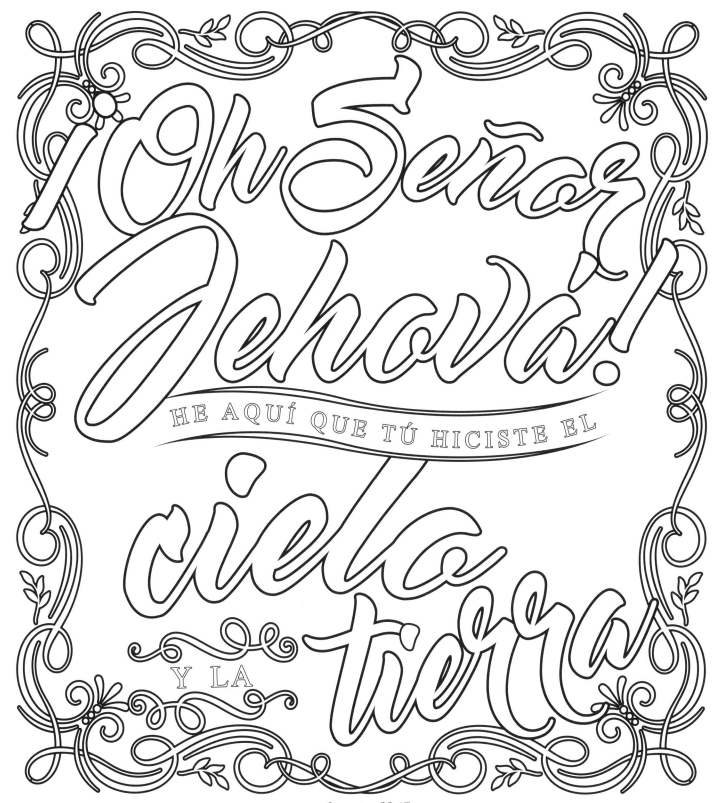

¡Oh Señor Jehová! HE AQUÍ QUE TÚ HICISTE EL cielo y la tierra

—Jeremías 32:17

El que venciere, será vestido de vestiduras blancas;

y no borraré su nombre del libro de la vida, y confesaré su

nombre delante de mi Padre, y delante de sus ángeles.

—*Apocalipsis 3:5*

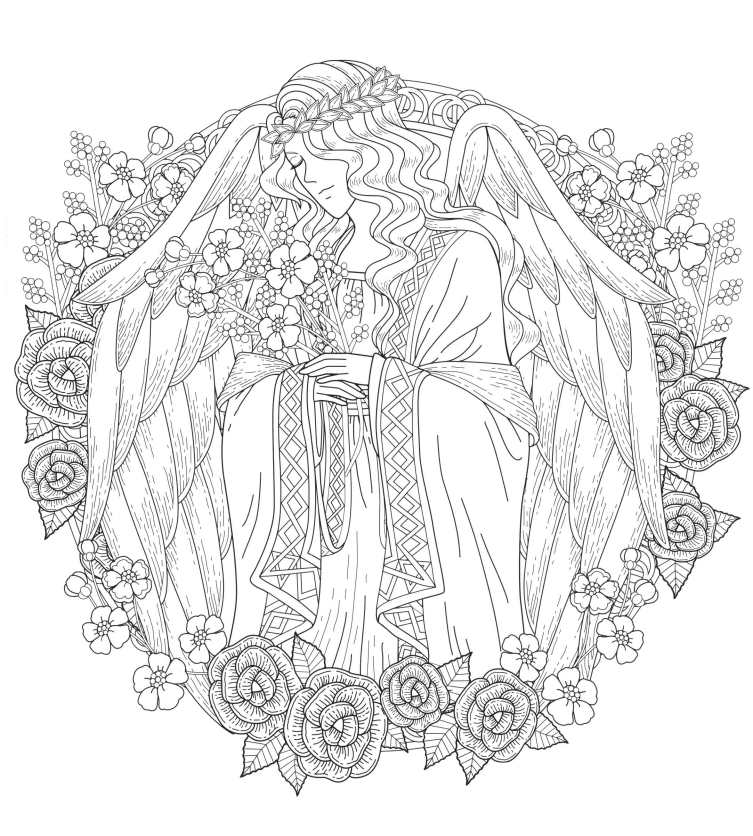

Y luego yo fuí en Espíritu: y he aquí, un trono que estaba

puesto en el cielo, y sobre el trono estaba uno sentado.

—APOCALIPSIS 4:2

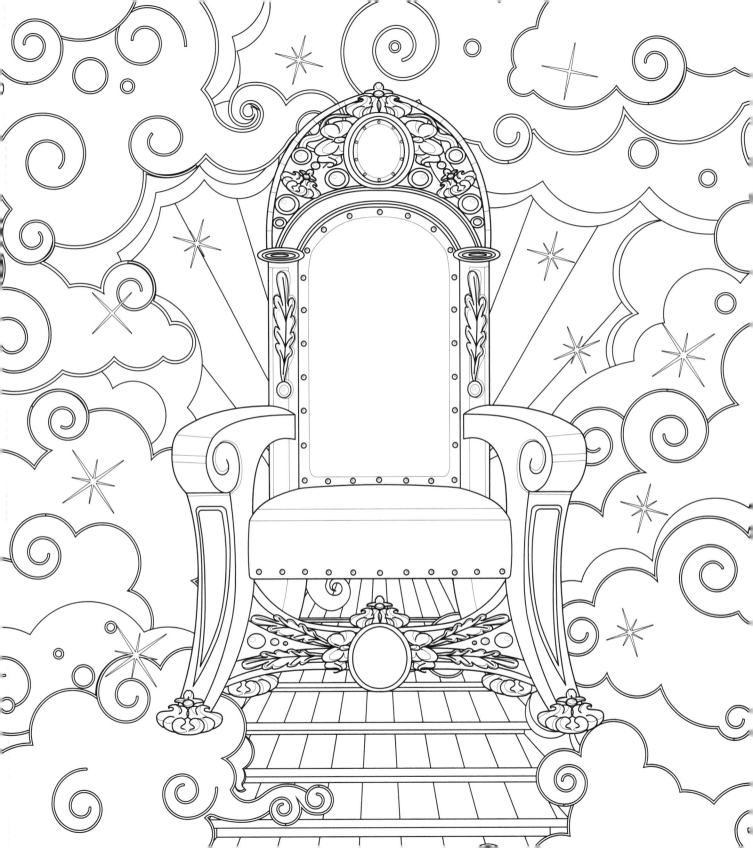

Y a ti daré las llaves del reino de los cielos; y todo lo que ligares en la tierra será ligado en los cielos; y todo lo que desatares en la tierra será desatado en los cielos.

—MATEO 16:19

Vended lo que poseéis, y dad limosna; haceos bolsas que no se

envejecen, tesoro en los cielos que nunca falta; donde ladrón

no llega, ni polilla corrompe. Porque donde está vuestro

tesoro, allí también estará vuestro corazón.

—LUCAS 12:33–34

Y el uno al otro daba voces, diciendo: Santo, santo, santo,

Jehová de los ejércitos: toda la tierra está llena de su gloria.

—Isaías 6:3

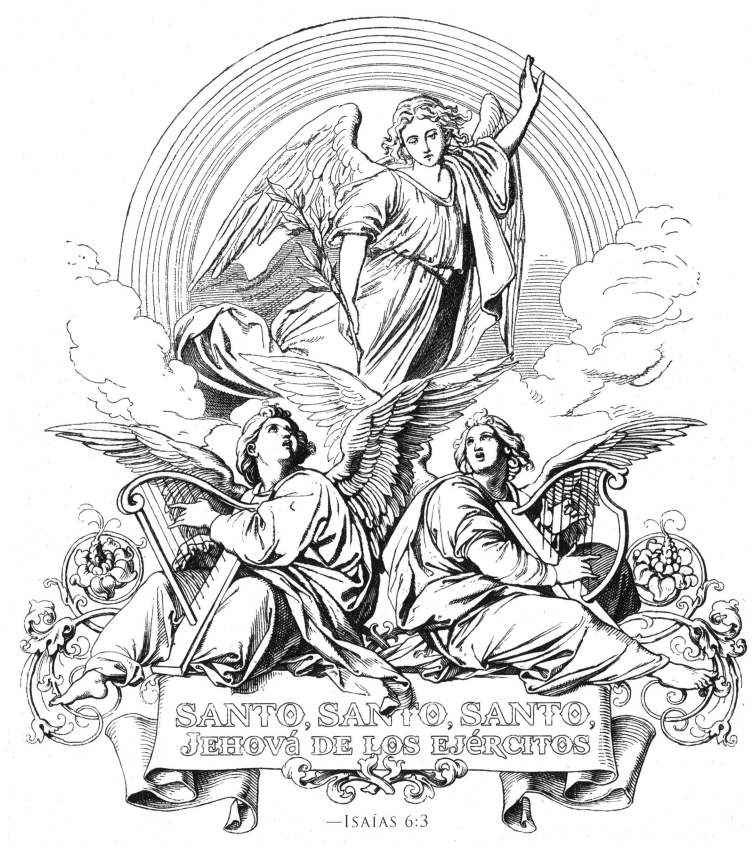

SANTO, SANTO, SANTO, JEHOVÁ DE LOS EJÉRCITOS

—Isaías 6:3

PORQUE sabemos, que si la casa terrestre de nuestra

habitación se deshiciere, tenemos de Dios un edificio, una casa

no hecha de manos, eterna en los cielos.

—2 Corintios 5:1

He aquí, os digo un misterio: Todos ciertamente no dormiremos, mas todos seremos transformados. En un momento, en un abrir de ojo, a la final trompeta; porque será tocada la trompeta, y los muertos serán levantados sin corrupción, y nosotros seremos transformados.

—1 CORINTIOS 15:51–52

Porque así dijo Jehová, que crió los cielos, él es Dios,

el que formó la tierra, el que la hizo y la compuso;

no la crió en vano, para que fuese habitada la crió:

Yo Jehová, y ninguno más que yo.

—Isaías 45:18

Jehová en el templo de su santidad: La silla de Jehová

está en el cielo: Sus ojos ven, sus párpados

examinana los hijos de los hombres.

—Salmo 11:4

Ahora echo de ver que Jehová guarda a su

ungido: Oirálo desde los cielos de su santidad,

Con la fuerza de la salvación de su diestra.

—SALMO 20:6

Antes, como está escrito: Cosas que ojo no vió, ni oreja oyó, Ni han subido en corazón de hombre, Son las que ha Dios preparado para aquellos que le aman.

—1 Corintios 2:9

Mas procurad el reino de Dios, y todas estas cosas

os serán añadidas. No temáis, manada pequeña;

porque al Padre le ha placido daros el reino.

—Lucas 12:31–32

Entonces los justos resplandecerán como el sol en el

reino de su Padre: el que tiene oídos para oir, oiga.

—*Mateo 13:43*

Y oí una voz del cielo como ruido de muchas aguas,

y como sonido de un gran trueno: y oí una voz de

tañedores de arpas que tañían con sus arpas.

—APOCALIPSIS 14:2

Y no habrá más maldición; sino que el trono de Dios y del Cordero

estará en ella, y sus siervos le servirán. Y verán su cara; y su nombre

estará en sus frentes. Y allí no habrá más noche; y no tienen necesidad

de lumbre de antorcha, ni de lumbre de sol: porque el Señor Dios los

alumbrará: y reinarán para siempre jamás.

—APOCALIPSIS 22:3–5

Jehova dijo así:

El cielo es mi solio, y la tierra estrado de mis pies:

¿dónde está la casa que me habréis de edificar, y dónde

este lugar de mi reposo?

—Isaías 66:1

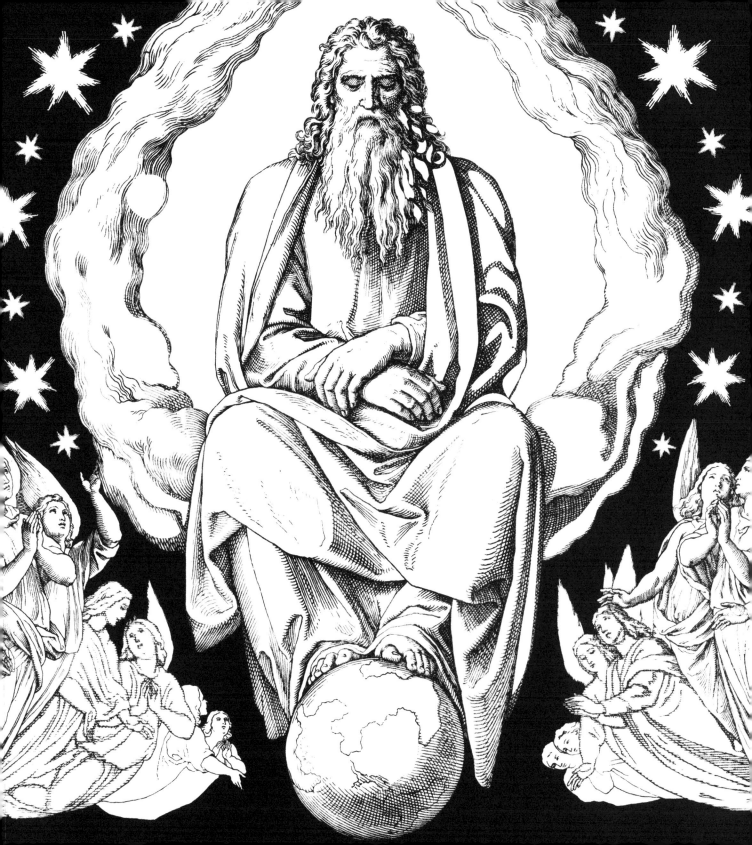

Porque como la altura de los cielos sobre

la tierra, Engrandeció su misericordia

sobre los que le temen.

—*Salmo 103:11*

La mayoría de los productos de Casa Creación están disponibles a un precio con descuento en cantidades de mayoreo para promociones de ventas, ofertas especiales, levantar fondos y atender necesidades educativas. Para más información, escriba a Casa Creación, 600 Rinehart Road, Lake Mary, Florida, 32746; o llame al teléfono (407) 333-7117 en Estados Unidos.

Escenas del cielo por Passio
Publicado por Casa Creación
Una compañía de Charisma Media
600 Rinehart Road
Lake Mary, Florida 32746
www.casacreacion.com

El texto bíblico ha sido tomado de la versión Reina-Valera (RVA). Dominio público.

Director de Diseño: Justin Evans
Diseño de la portada: Lisa Rae McClure
Diseño interior: Justin Evans, Lisa Rae McClure, Vincent Pirozzi

Ilustraciones: Getty Images / Depositphotos

Primera edición

ISBN: 978-1-62998-982-2

16 17 18 19 20 — 987654321

Impreso en los Estados Unidos de América